Léon Gruel

La Reliure et la dorure des livres

Histoire

 Le code de la propriété intellectuelle du 1er juillet 1992 interdit en effet expressément la photocopie à usage collectif sans autorisation des ayants droit. Or, cette pratique s'est généralisée dans les établissements d'enseignement supérieur, provoquant une baisse brutale des achats de livres et de revues, au point que la possibilité même pour les auteurs de créer des œuvres nouvelles et de les faire éditer correctement est aujourd'hui menacée. En application de la loi du 11 mars 1957, il est interdit de reproduire intégralement ou partiellement le présent ouvrage, sur quelque support que ce soit, sans autorisation de l'Éditeur ou du Centre Français d'Exploitation du Droit de Copie, 20, rue Grands Augustins, 75006 Paris.

ISBN : 978-1542560306

10 9 8 7 6 5 4 3 2 1

Léon Gruel

La Reliure et la dorure des livres

Histoire

Table de Matières

I. — La Reliure dans l'antiquité. *6*

II. — La Reliure au Moyen Age *15*

III. — La Reliure à la fin du Moyen Age et au commencement de la Renaissance. *26*

IV. — La reliure à l'époque de la Renaissance jusqu'à la fin du XVIIIe siècle. *38*

CONFÉRENCES
SUR
La Reliure et la Dorure des Livres

Messieurs,

J'ai entrepris de venir vous causer un peu reliure, et de vous faire sur son histoire, sur sa fabrication et sur ses styles, quelques conférences, dans lesquelles j'étudierai le métier aussi bien que l'art, depuis les temps les plus anciens jusqu'à nos jours. Je dis jusqu'à nos jours, c'est-à-dire sans y comprendre le XIXe siècle, je m'arrêterai après la Révolution française ; car je ne me reconnais pas le droit de traiter à fond l'histoire contemporaine ; cette histoire appartiendra plus justement à ceux qui viendront après moi.

Ces conférences, au nombre de quatre, sont dès maintenant ainsi divisées :

Dans la première, de ce jour, nous examinerons la reliure dans l'antiquité.

La seconde embrassera la reliure dite du Moyen âge.

Dans la troisième, nous étudierons l'époque de la Renaissance, riche entre toutes.

Et nous terminerons avec la quatrième par l'étude des XVIIe et XVIIIe siècles.

I. — La Reliure dans l'antiquité.

Nous ne nous appesantirons pas trop longtemps sur ce qu'était la reliure dans les temps anciens, je craindrais que cela ne soit un peu aride, et alors, ce n'est pas l'histoire du métier qu'il faudrait faire, mais bien une dissertation d'archéologie bibliopégistique.

Cette dénomination prend son sens dans le mot latin *bibliopegus*, qui au temps des romains signifiait relieur.

Cependant, pour arriver progressivement à la technique qui nous intéresse plus particulièrement, je mentionnerai rapidement les différentes manifestations de notre art qu'il nous a été possible de retrouver des époques primitives, et je m'appliquerai à rendre ces

Léon Gruel

études intéressantes, en les accompagnant de modèles et de pièces originales, qui vous les feront mieux comprendre.

Je crois aussi qu'il ne m'est pas possible, en commençant cette première étude, de ne pas vous initier à l'origine de l'appellation qui a été donnée à notre métier et à notre art : car enfin, il est nécessaire que vous sachiez ce que signifie le terme de relieur.

Le mot *reliure* est dérivé du verbe latin *ligare* ou *religare*, qui se traduisent par *lier* ou relier ensemble. Ce verbe représente entièrement l'idée que nous y attachons, c'est-à-dire l'action de rassembler, de réunir et de *lier* ensemble les parties ou feuillets d'un ouvrage pour en faire un tout, et le mettre à l'abri de la destruction.

De ce même verbe on a fait le substantif *ligator* ou *religator* appliqué, dans l'antiquité, à l'artisan qui faisait le travail. Au Moyen âge cette dénomination commença à se franciser et devint d'abord *lieur* ou *liéeur*, et ensuite resta *relieur*, tel qu'il est encore aujourd'hui. Il résulte de ce qui précède que la dénomination de relieur, était un titre qui représentait l'action de rassembler et de lier entre elles plusieurs parties d'un ouvrage ; ce qui, à notre époque, équivaudrait à la pliure, à la collationnure, à la couture, à une sorte d'endossure, et peut-être même à un peu de couvrure de papier, mais qui s'est par la suite étendue, comme terme général à toutes les autres phases qui composent notre métier actuel.

Le mot *relier*, jusqu'au XVe siècle, était encore tellement usité pour ne représenter que l'action pure et simple de prendre les feuillets d'un livre et de les attacher ensemble pour en faire un tout facile à conserver, que l'on retrouve souvent sur des comptes de reliures de cette époque des passages comme celui-ci : il est extrait des comptes de la fabrique de l'église Sainte-Madeleine, à Troyes, en 1503 : « A Lyonnet Houssey, demourant en la grant rue pour avoir relye et nestoie les deux grands pseaultiers de ladite église, un messel et pour avoir relie les évangilles et couvert de basane rouge. » LI s. VIII. d....... »

Donc dans ce prix de 51 sols et 8 deniers qui étaient alloués à Lyonnet Houssey, était comprise en plus de la reliure proprement dite, la couverture en basane rouge.

Lorsque l'homme eut l'idée de fixer sa pensée sur quelque chose, il se servit de ce qui était sous sa main ; la pierre, l'airain,

I. — La Reliure dans l'antiquité.

les écorces d'arbres, les feuilles de roseau, de palmier, etc., etc., furent les premiers objets qui reçurent les productions de l'esprit. On y transcrivait les actes publics, les œuvres des philosophes, des littérateurs et des poètes, à l'aide d'un poinçon qui, pour les écorces d'arbres et les feuilles, était suffisamment chauffé pour que les caractères restassent gravés par le feu. Voici un spécimen de ce genre de manuscrit sur feuilles de palmier, qui, tout en n'étant pas de l'époque primitive (puisqu'il remonte seulement au XVIIIe siècle), n'en est pas moins curieux, car le texte gravé est obtenu à l'aide d'une pointe chauffée, ainsi que le pratiquaient les anciens. Il peut donc vous donner une idée exacte des livres dans l'antiquité.

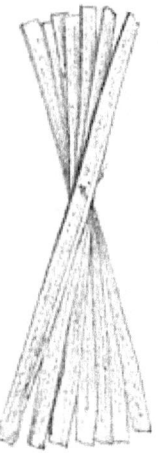

Comme il fallait presque toujours plusieurs de ces feuilles pour contenir le même ouvrage, de crainte d'en égarer quelqu'une, on sentit le besoin de les réunir, de les lier, de les relier entre elles et de les fixer à un endroit quelconque par un cordon, où le texte serait interrompu, pour permettre de les lire entièrement sans être obligé de les disjoindre.

Cette ligature vous représente donc la première idée de reliure ou, si vous aimez mieux, le premier besoin qui se soit manifesté de trouver pour l'ouvrage un mode de conservation.

Les tablettes de cire, sur lesquelles on inscrivait également avec un poinçon toutes les œuvres que l'on voulait garder, sont à peu

près contemporaines des diverses manières d'écrire que je viens de citer.

Le même besoin de préservation se fit sentir pour elles, comme pour les écorces d'arbres et les feuilles de palmiers ; on les réunissait et on les fixait par un des angles, dans lequel on passait un ruban, ce qui permettait de les conserver ensemble, tout en laissant le moyen de les parcourir en les faisant successivement glisser les unes sur les autres en forme d'éventail. Ce fut aussi un mode de reliure du temps.

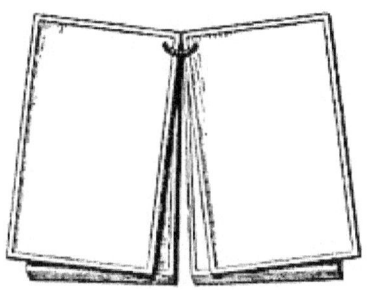

Ensuite, lorsque la multiplicité des œuvres devint plus considérable, le génie humain fut amené à chercher et à trouver de plus grandes surfaces pour les contenir. C'est alors qu'on prépara des peaux de bêtes, sur lesquelles on écrivait ce que l'on voulait garder. Quand l'ouvrage était très important, et nécessitait un emplacement plus grand que celui d'une peau, on collait ou plutôt on cousait ensemble plusieurs de ces peaux, autant qu'il en fallait pour le transcrire en entier.

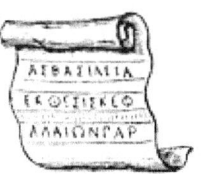

Pour ce genre d'ouvrage, il fallut trouver aussi un moyen de conservation. Les peaux, seules ou ajoutées à plusieurs autres, furent fixées par une de leurs extrémités, dans le sens de la largeur,

I. — La Reliure dans l'antiquité.

sur un bâton de forme cylindrique, autour duquel on les enroula ; puis pour les mettre complètement à l'abri des injures du temps, on renferma ces rouleaux dans des boîtes appelées *scrinia*. C'est de ce mot, *scrinium* au singulier, que nous avons conservé en français le mot écrin qui en dérive. Voilà donc pour ces sortes de manuscrits le mode de rassemblement, de reliures conservatrices qui fut adopté.

Les papyrus proprement dits, c'est-à-dire les ouvrages transcrits sur une sorte de papier fabriqué avec des plantes qui poussaient dans la région du Nil, se roulaient également et se conservaient de la même manière.

Comme les documents tout à fait originaux sont des pièces fort rares et dont les musées et bibliothèques mêmes, ne possèdent souvent que des débris, j'emprunterai les exemples dont j'ai besoin, aux Chinois et aux Japonais, qui encore de nos jours ont conservé pour leurs livres et leurs albums, le même principe et le même mode de conservation que les anciens.

Des rouleaux semblables adoptés en Chine s'appellent des cacomonos, ils vous représentent exactement les papyrus des temps primitifs. Le texte est roulé sur un cylindre au bout duquel est placée une fiche indiquant le titre de l'ouvrage. En rayon sur des tablettes aussi bien que dans les scrinia, on avait immédiatement

sous les yeux, tous les titres des œuvres qui s'y trouvaient rassemblées.

La plupart de ces manuscrits anciens se lisaient dans leur longueur en commençant Je texte dès le développement du rouleau, de sorte que la fin de l'ouvrage se trouvait toujours être du côté fixé au cylindre.

Les livres pliants sont le commencement d'une idée nouvelle et, comme vous allez le voir, un acheminement vers le format des livres modernes. Ils devaient servir à un usage plus journalier, et par cela même être plus portatifs; on s'efforçait alors à ce qu'ils contiennent une très grande quantité de texte, dans le plus petit volume possible. Pour arriver à ce résultat, on transcrivait l'œuvre d'un auteur sur'parchemin ou sur papyrus d'une très grande longueur, mais d'une largeur beaucoup moindre. Cette largeur devint la hauteur du nouveau format du livre, qui, au lieu d'être roulé sur un cylindre comme je l'ai dit plus haut, fut plié sur lui-même par petites parties, tantôt à droite, tantôt à gauche en forme de paravent. À chaque extrémité on fixa une petite planchette de cèdre pour le protéger du frottement. Le cèdre, à cette époque, était déjà réputé le meilleur bois, celui qui était le moins sujet à être attaqué par les insectes.

Ces plateaux de bois vous représentent ce que, de nos jours, nous appelons des ais, ou les cartons de la couverture.

I. — La Reliure dans l'antiquité.

Le poète Martial a plusieurs fois mentionné les livres pliants dans ses épigrammes. On leur donnait alors le nom de libelli, c'est-à-dire petits livres, petits poèmes ou petits écrits.

Quelquefois, à cause de leur petit format, on les désignait aussi sous la dénomination de manualc, car ils pouvaient se tenir facilement dans la main.

Voici un manuscrit japonais de la fin du siècle dernier qui, comme disposition, est de tous points semblable aux livres pliants des anciens.

Ainsi donc pour la première fois, voilà un livre protégé et garanti dans une forme nouvelle alors, mais qui fut l'idée première de notre reliure moderne.

On s'aperçut ensuite, car enfin il n'y a que l'expérience qui vous fait modifier les choses, que ces papyrus ou parchemins pliés, tout en donnant des livres d'un format plus commode, ne réalisaient pas encore la perfection, et n'étaient pas entièrement faciles à manier ; car, il suffisait d'un moment d'inattention, pour que tout ou partie de l'ouvrage vous glissât dans les doigts, et se détériorât; et c'est pour remédier à cet inconvénient, et aussi afin de déterminer d'une façon complète le mode de conservation de la reliure, que l'idée vint de coudre tout un côté des plis de ce paravent, celui sur lequel rien n'était écrit.

Les Chinois et les Japonais, pour leurs livres courants, ont adopté une demi-mesure qui n'est ni celle des anciens ni celle des autres peuples. Ils conservent sur le devant les feuilles pliées, tandis que les fonds sont coupés et fixés entre eux avec des piqûres comme le spécimen ci-joint.

Comme vous pouvez vous en rendre compte en examinant ce

Léon Gruel

volume, le texte se trouve imprimé d'un seul côté, sur une longueur de papier très grande et qui a été repliée ensuite sur elle-même, tantôt à droite tantôt à gauche en forme de paravent. Les plis du dos aussi' bien que les bouts, tête et queue, ont été alors coupés et bien égalisés, puis les feuilles ont été retenues entre elles du côté de ce dos et de ces bouts, par une forte ligature, qui ne nuit pas autrement à l'ouverture du volume.

Pour arriver enfin complètement à la reliure moderne, prenons ce livre pliant, conservons soigneusement les plis à l'envers, ceux qui n'ont pas le texte, que nous appellerons les fonds, et dans lesquels nous passerons le fil ; puis nous fendrons les plis du devant, et lorsque nous y aurons adapté des cartons, tenant aux ficelles sur lesquelles nous aurons cousu, nous aurons la reliure telle qu'elle se voit aujourd'hui.

Il reste encore quelque chose à dire, non des temps primitifs proprement dits, mais de la dernière période de l'époque romaine, qui vit naître les premières reliures cousues avec des dos, des cartons et des tranches, telles qu'elles ont été fabriquées par la suite.

I. — La Reliure dans l'antiquité.

Nous trouvons dans une description ancienne de la ville de Rome,[1] au temps des Césars, la présence de reliures cousues avec nerfs et renfermées dans des ais de bois ; quelques-unes même étaient retenues sur le devant avec des lanières ou ferrements. On en voit qui portent au centre des portraits de consuls, de questeurs, de préfets, de généraux, etc., etc..., reflet de l'idée qu'on attachait alors à la valeur des charges publiques. D'autres reçoivent seulement sur le plat de la reliure le titre de ce qu'elles contiennent.

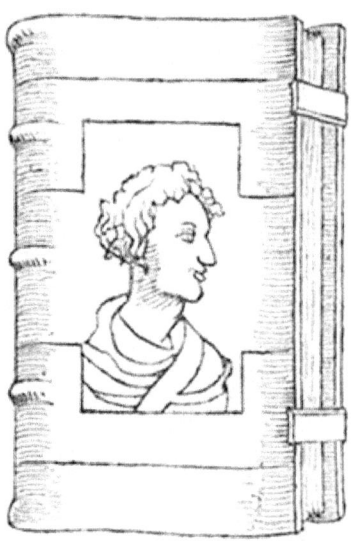

Voilà les premières bases qu'il m'importait d'établir en ce moment, afin de bien vous démontrer la marche progressive et ascendante qu'a pris le livre dans sa forme, et conjointement dans ses différents genres d'enveloppes conservatrices ; car, si à proprement parler, il n'y avait pas à l'origine de reliures réelles, il y avait une idée, la même qui existe aujourd'hui, c'est-à-dire le besoin et la nécessité de réunir, pour les rendre longtemps utiles, les œuvres des savants ; seulement, cette idée a été rendue différemment selon les exigences des situations dans lesquelles on s'est trouvé. Maintenant, comme à juste raison notre métier a conservé jusqu'ici la même

[1] *Notitia utraque cum orientis tum occidentis ultra Arcadii honoriique Cæsarum tempora*, etc. Basileæ, 1512.

Léon Gruel

dénomination, reflet des mêmes besoins que celle donnée à l'origine par les anciens, nous devons bien admettre que, matériellement parlant, les époques qui ont vu les livres sur des écorces d'arbres, sur des feuilles de palmiers, les papyrus de toutes sortes aussi bien que les livres pliants, ont produit des relieurs proprement dits, c'est-à-dire des artisans destinés à conserver et à transmettre aux siècles à venir, toutes les productions de l'esprit et de l'intelligence.

II. — La Reliure au Moyen Age

À notre dernière réunion, nous avons examiné les différents moyens employés à la conservation du livre dans les temps primitifs ; nous allons maintenant nous occuper de la période dite du Moyen âge, c'est-à-dire de cette époque de transition qui prépara peu à peu celle de la Renaissance.

Nous passerons forcément par-dessus l'espace qui s'écoula depuis les temps primitifs que nous avons étudiés à notre dernière conférence, jusqu'au XIIIe siècle, car il ne nous est rien resté de spécial au métier. La reliure, dans ces premiers siècles de notre ère, ne fut qu'un travail tout à fait secondaire ; réduite strictement à ses premiers moyens, elle ne servait qu'à recevoir les travaux des bijoutiers, des émailleurs ou des orfèvres.

Pour procéder par ordre, nous examinerons d'abord le côté technique.

Il est fort difficile de préciser l'époque exacte qui a vu remplacer les ais de bois par du carton, mais on peut, sans trop s'avancer, soutenir que tant que l'imprimerie n'a pas vu le jour, tous les manuscrits étaient reliés à ais de bois ; et mes recherches personnelles me prouvent que bien des années encore après la découverte de Gutenberg, la plus grande partie des reliures étaient à ais de bois. Ce n'est donc que tout près et aux environs de 1500 que je ferai remonter l'usage du carton dans la fabrication des reliures.

Depuis longtemps déjà, on s'était aperçu que le bois attirait les insectes, qui fort souvent détérioraient un volume de part en part.

De plus, les ais de bois donnaient à la reliure un aspect lourd, peu gracieux et la rendaient difficile à manier. On avait bien essayé, pour les travaux soignés, de donner un peu de légèreté en entaillant

les ais sur le devant et sur les bouts, en forme de biseaux (fig. A), en laissant aux coins toute leur épaisseur et toute leur force ; mais, en plus que cet allègement nuisait à la décoration, l'ensemble restait inutilement lourd quand même, et ce résultat peu pratique, joint au dommage causé par les insectes, fit définitivement remplacer le bois par le carton.

Avant de quitter complètement les reliures à ais de bois, je pense qu'il vous intéressera de connaître de quelle manière on fixait ces ais après la couture du volume ; et pour cela, je vous ai apporté quelques spécimens qui ont tous le même esprit, quoique différents dans l'application.

Fig. A.

Veuillez remarquer d'abord, que nos anciens, toujours préoccupés d'obtenir une conservation de très longue durée, employaient pour coudre leurs livres des nerfs faits de parchemin roulé, puis de grosse et forte ficelle. Ils mettaient les nerfs doubles et ces nerfs, qui passaient d'abord en dessus, au bord du plateau, venaient ensuite en dessous se noyer dans l'épaisseur du bois creusé pour les recevoir, puis, ressortant à l'extérieur, ils étaient coupés après

avoir été forcés dans le trou qui leur était destiné, et fortement maintenus par une cheville de bois, également coupée au ras du plateau extérieur (fig. B).

Remarquez encore en même temps, que déjà à la même époque, on faisait aux reliures ce que nous appelons des *tranche-files* (fig. C), destinées non seulement à tenir la peau des coiffes à la hauteur des plats, mais aussi et surtout à maintenir entre eux le bord des cahiers et à renforcer leur solidité.

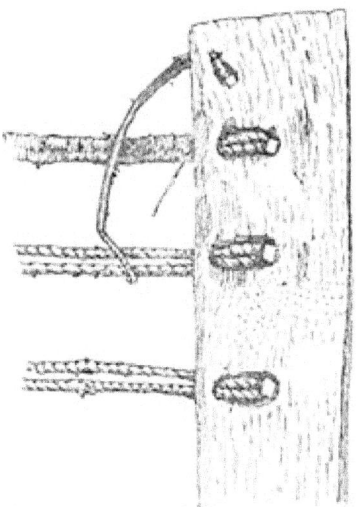

Fig. B.

L'idée de produire solide était tellement poussée à l'excès, que parfois, comme vous pourrez en juger par cet autre document, on allait jusqu'à tranche-filer le livre une fois couvert ; on sacrifiait ainsi l'aspect extérieur à une garantie de conservation exagérée. Il est de fait cependant, que ce bourrelet de chanvre produit par la tranche-file et recouvrant les coiffes, était plus résistant que la peau dont était couvert le volume.

Ces divers spécimens datent de la fin de 1400 et du commencement de 1500.

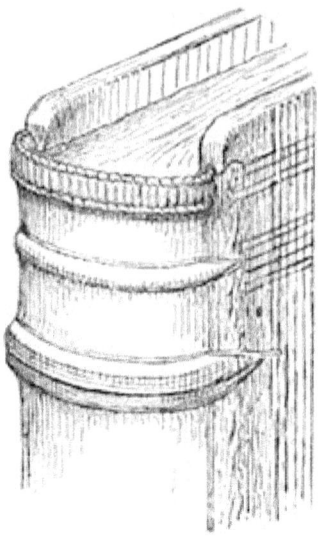

Fig. C.

Cette façon de coudre et de passer en carton est encore celle que nous employons aujourd'hui... pour les reliures soignées et d'amateur. Nous n'avons rien inventé de nouveau ou de meilleur, et nous vivons sur des procédés vieux de trois cents ans. Malheureusement, nous sommes bien obligés de convenir que les modifications que nous avons successivement apportées dans ces premières parties du travail, ne sont pas à l'avantage de notre art. Pour arriver à produire vite et à moins de frais, les doubles nerfs ont d'abord été remplacés par des simples, qui bientôt ont disparu pour faire place à la couture à la grecque. Je ne parle pas de la couture à l'allemande, qui est pour moi la plus grande supercherie qui ait été inventée dans notre métier, ni de la couture au fil de laiton qui est d'invention toute moderne, et utilisable seulement pour les cartonnages faits mécaniquement et en grande quantité.

Revenons maintenant aux ais de carton.

Les ais de carton étaient, à l'origine, composés de plusieurs feuilles de papier collées les unes contre les autres et passées ensuite en presse pour les aplatir et les égaliser. Voici un fragment de plat d'après lequel vous pourrez vous en rendre compte. Il est fait très

certainement avec au moins une vingtaine de feuilles de papier ; sa rigidité, si elle n'est pas égale à celle du bois, est malgré cela suffisamment forte pour servir à faire une bonne reliure.

J'ai eu dernièrement la bonne fortune de trouver une reliure exécutée en 1498, dont les ais ne sont pas en bois, mais composés de lamelles de papier, qui, dans leur disposition, sont imbriquées les unes aux autres, dans le sens de la largeur du volume, c'est-à-dire que chacune d'elles est recouverte sur le bord par le bord de sa voisine, et que le tout est disposé comme le sont les briques d'un toit. Elles sont ensuite maintenues entre elles par de larges bandes de papier collées dans le sens inverse.

Il est évident que l'artisan qui, à l'époque, a imaginé ce genre de carton, avait une idée : celle d'obtenir un plat non seulement plus léger, mais aussi plus souple que ceux composés de feuilles de papier entièrement collées les unes sur les autres. Ces lamelles de papier, disposées comme je viens de le dire, étaient en outre retenues de chaque côté par des feuilles de papier entières, et c'est dans cet ensemble qu'on a passé les doubles nerfs de parchemin sur lesquels on avait cousu le volume.

Jusqu'ici, il est reconnu que les reliures molles, c'est-à-dire celles dont les plats ou cartons étaient composés de quelques feuilles de

papier, et qu'on retrouve le plus souvent couvertes de parchemin, avaient commencé vers le milieu du XVI^e siècle ; c'était le genre de reliure employé pour les ouvrages courants, ceux auxquels on attachait moins de valeur et qui équivaudraient à ce que nous appelons aujourd'hui de simples cartonnages. L'exemple que je mets actuellement sous vos yeux est excessivement rare, c'est la première fois que je le rencontre, et, à ce point de vue, il est précieux pour l'histoire technique de la reliure. Il ne détruit pas, je crois, l'idée de voir commencer au milieu de 1500, les reliures molles en veau, en maroquin et surtout en vélin, car je le considère plutôt comme une exception que comme un usage répandu.

Pendant que nous avons sous la main une certaine quantité de documents, sans vouloir entrer dans les menus détails de la fabrication, qui vous sont savamment indiqués par les professeurs qui veulent bien s'attacher à nos cours du soir, je ne veux pas quitter ces premières phases de l'art, sans attirer votre attention sur la couture ancienne des livres ou, pour mieux dire, sur ce que nous appelons aujourd'hui les mors d'une reliure.

En vous apprenant la manière de coudre un livre, on vous a fait observer en même temps que le choix de la grosseur du fil avait pour but d'obtenir dans le fond des cahiers une plus ou moins forte épaisseur, c'est ce que nous appelons en terme de métier, *fournir du dos*, à l'effet d'avoir un mors suffisant pour y loger les cartons. Eh bien ! les anciens ne faisaient pas de mors, c'est une des manipulations du métier qu'ils n'ont pas trouvée, et ce perfectionnement est d'invention plus récente. Il peut remonter, avec un peu de bonne volonté, à peu près à la moitié du seizième siècle.

Je m'exprime ainsi, car une grande quantité de reliures de cette époque paraissent, sous ce rapport, avoir été faites avec un mors destiné à loger les ais dans l'épaisseur du dos, alors que l'effet obtenu est le plus souvent le résultat du hasard acquis par une pression plus ou moins forte.

Quand vous examinez la face du dos d'une reliure ancienne, vous ne pouvez-vous rendre compte, à première vue, de la manière dont ce dos est obtenu, car les anciens avaient tourné la difficulté que leur occasionnait l'absence de mors, en amincissant en forme de

biseaux le côté du plat destiné à recevoir les nerfs. C'est ce qui fait qu'en ouvrant les cartons, vous ouvrez en même temps, de chaque côté, une partie de la rondeur du dos. Cette manière avait le très grand inconvénient de provoquer, à brève échéance, l'usure de la peau à l'endroit de l'ouverture.

Nous allons maintenant laisser un peu de côté la question purement technique pour examiner la reliure dans sa décoration et dans ses coutumes, selon les différentes époques par lesquelles elle a successivement passé. Ce qui ne nous empêchera pas, quand l'occasion se présentera, de faire toucher du doigt les parties du métier qui s'offriront à nous comme originales, et formant des exceptions.

La reliure, à son origine, fut presque exclusivement fabriquée par les moines dans les couvents et dans les monastères. C'est du reste là que se sont trouvés réunis, pendant des siècles, les savants, les érudits et les artisans qui ont par la suite répandu sur le monde entier toutes les lumières de l'intelligence. Des travaux considérables sont sortis de ces associations; les manuscrits y étaient transcrits sur peau de vélin par le Scribe, quelquefois ils recevaient des peintures de l'Enlumineur et passaient ensuite dans les mains du Ligator ou relieur, qui réunissait les feuilles et les reliait. Ces moines étaient privilégiés et exempts d'impôts. Le seigneur même leur accordait le droit de chasser sur ses terres pour abattre les cerfs et en utiliser la peau afin de couvrir leurs manuscrits; aussi, eux seuls commencèrent à posséder des bibliothèques.

Lorsque ces bibliothèques furent mises plus tard à la disposition du public désireux de s'instruire, les livres furent communiqués, munis d'une chaîne qui les retenait à l'endroit où ils étaient rangés; c'est ce que nous appelons les livres enchaînés. Ces livres, posés tantôt à plat et tantôt debout les uns à côté des autre», étaient attachés par leurs chaînes dans des casiers dont la tablette inférieure, plus large, tenait lieu de pupitre pour y poser l'ouvrage qu'on désirait feuilleter. La chaîne, fixée en haut du second plat du volume, avait à son extrémité un anneau dans lequel était passée une tringle placée au sommet de ce casier. Cette tringle, qui retenait plusieurs manuscrits à la fois, était fixée à chaque bout du rayon. Ceci vous montre que la confiance était loin d'être illimitée.

II. — La Reliure au Moyen Age

Voici un spécimen de reliure enchaînée,[1] qui renferme un manuscrit de 1471 ; elle est couverte en peau de porc parcheminée, estampée de fers à froid; on y avait ajouté des lanières avec ferrements, afin que le volume restât fermé longtemps. Ces sortes de documents deviennent de plus en plus rares à retrouver.

Lorsqu'un ouvrage était très populaire et susceptible d'être souvent consulté, on ajoutait à la reliure d'énormes cabochons de métal, qui l'isolaient et la préservaient entièrement ; en voici un exemple par ces autres documents que je mets sous vos yeux et qui datent également de la fin du xve siècle.

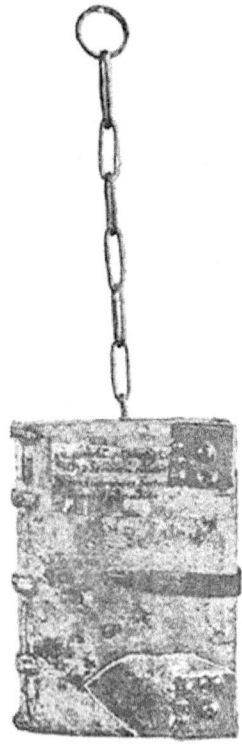

Plus tard, lorsque l'instruction se fut vulgarisée, les grandes villes eurent aussi leurs bibliothèques et là, comme dans les couvents, l'habitude d'enchaîner les reliures se continua pour les manuscrits

[1] Recueil de traités théologiques, in-8°. Bibliothèque nationale, nour. acq. lat. 226.

Léon Gruel

et les livres précieux. La bibliothèque de l'Université de Leyde avait encore tous ses livres enchaînés au XVI^ee siècle.

Les diverses reliures dont je viens de parler ont pris la dénomination de reliures monastiques, c'est-à-dire non seulement celles qui étaient faites, mais aussi celles que l'on supposait indistinctement avoir été exécutées dans les couvents et dans les monastères. Cette même appellation est restée en usage pour désigner toutes les reliures en peau de truie ou en veau estampées de fers à froid et qui datent des XIV^e, XV^e et XVI^e siècles, et leur imitation est restée ce qu'on appelle le genre monastique.

Les XIII^e, XIV^e et XV^e siècles ont vu se former de véritables artistes, des orfèvres, des verriers, des sculpteurs, des dessinateurs, des architectes de grand mérite. On appelait ces derniers Magister lapidum; Jean Davi conçut la cathédrale de Rouen, Erwin de Steinbach celle de Strasbourg, Jean de Chelles dirigea les travaux de Notre-Dame de Paris; Pierre de Montereau, sous les ordres de Saint-Louis, posa la première pierre de la Sainte-Chapelle en 1245. Tous ces monuments, qui sont les plus beaux chefs-d'œuvre de l'époque et qu'on peut admirer aujourd'hui, attestent le réveil grandiose du génie humain. En 1466, Gutenberg arrive avec sa découverte de l'imprimerie, cet art vulgarisateur par excellence, qui a permis de répandre tout à coup à profusion ce qui, jusqu'alors, n'était l'apanage que de quelques privilégiés. À son exemple, et comme pour l'aider à parfaire son œuvre, des dessinateurs, des graveurs jusqu'alors inconnus sortent de terre et, s'adonnant à l'illustration des livres d'heures, produisent ces premières remarquables éditions qui sont si recherchées aujourd'hui.

Eh bien, c'est de ces premières manifestations de l'imprimerie que découle l'ornementation à froid de la reliure des livres. Les artistes qui ont dessiné et gravé les splendides encadrements et miniatures des livres d'heures imprimés et édités par Vérard, par Pigouchet pour Simon Vostre, par Guillaume Eustace, par Thielman Kerver, etc., etc., sont les premiers révélateurs de l'ornementation de la reliure des livres, car tout porte à croire qu'ils ont été eux-mêmes aussi, les premiers artisans qui ont dessiné et fabriqué les plaques matrices dont on s'est servi pour l'estampage des reliures.

Dans le principe, ces plaques ou bordures qu'on admire encore

II. — La Reliure au Moyen Age

sur les éditions du xve siècle étaient gravées sur bois ; on en obtenait l'empreinte à l'aide d'une forte pression prolongée sur une surface fortement détrempée. C'est de ce genre de travail que nous est restée la locution de fers à froid, employée encore de nos jours pour désigner Joutes les décorations obtenues sans or.

Ces blocs et motifs gravés sur bois ne restèrent pas longtemps en usage, car l'application en était longue et souvent défectueuse ; on remplaça le bois par le métal, qui permit, en le faisant légèrement chauffer, d'obtenir des épreuves plus régulières et plus vigoureuses.

Généralement, au centre de ces décorations à froid, figurait un sujet représentant une des scènes les plus importantes de l'écriture sainte ou un épisode de la vie d'un saint, par exemple celui sous la protection duquel se plaçait ordinairement le relieur, car la foi religieuse était alors très grande ; ou encore, plus tard, les milieux étaient occupés par des portraits d'empereurs, de princes ou d'hommes célèbres. Voici, à l'appui de ce qui précède, un livre d'heures sur lequel se trouve rapportée une plaque ancienne, représentant l'image de sainte Gertrude, en pied sous une architecture qui dénote déjà le commencement de la Renaissance.

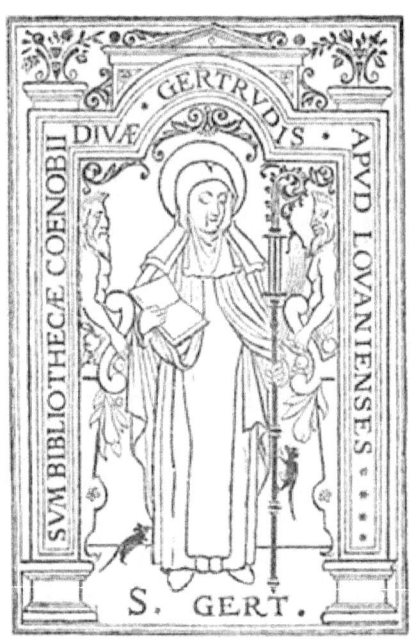

Léon Gruel

Cette plaque décorative est parlante, car sur les pilastres et dans le couronnement de l'arcature on lit la légende suivante : Sum bibliothecœ cœnobii divœ Gertrudis apud Lovanienses.

Comme on le voit, cette reliure monastique fut faite pour et dans le couvent ou l'abbaye de Sainte-Gertrude, à Louvain, au milieu du XVIe siècle ; ce couvent avait adopté l'image de sa patronne pour décorer ses reliures.

Souvent, pour mieux orner les formats de grande dimension, ces sortes de miniatures étaient utilisées par deux et par quatre, soit de même motif soit de composition tout à l'ait différente.

Les encadrements sertis de filets étaient aussi quelquefois composés de petites miniatures religieuses et emblématiques, qui ressemblaient à de véritables marges imprimées prises dans les livres d'heures dont j'ai parlé tout à l'heure, ou accompagnés et souvent même exclusivement composés d'ornements courants mêlés de devises, de fleurs de lys, de rinceaux, d'animaux chimériques et de motifs les plus divers.

Voici une très belle reliure estampée à froid, qui a été reproduite dans mon Manuel de l'amateur de reliures (page 16). Elle est couverte en peau de porc parcheminée. Quatre plaques de motifs différents composent l'ornementation du centre de chaque plat. Au recto, on voit le portrait de l'empereur Charles-Quint avec ses armes et surmonté de sa devise ; à côté, celui de Jean-Frédéric, électeur de Saxe. Au-dessous, se trouvent des scènes de l'Ancien Testament : Adam et Eve tentés par le démon, l'Adoration du serpent d'airain, Moïse montrant les Tables de la Loi, la Mort précipitant un damné dans les flammes et le Crucifiement.

Au verso, dans un arrangement semblable, sont les portraits de Luther, de Melanchton, la figure allégorique de la Fortune et celle de la Justice. Le tout est accompagné et encadré de roulettes à dessin courant et à petites miniatures, de filets et de fers ajoutés les uns au bout des autres.

Cette reliure, que j'ai tout lieu de croire de fabrication suisse, est dans un admirable état de conservation ; elle est très typique et très remarquable par sa composition ornementale.

Les plus intéressantes reliures estampées à froid des XVe et XVIe siècles, et les mieux faites, ont été exécutées dans le

nord de la France et surtout dans les Flandres. L'Allemagne et aussi la Suisse en ont produit de grandes quantités, mais elles n'ont pas, à beaucoup près, dans leur composition comme dans leur facture, la valeur des autres.

Je voulais terminer la réunion d'aujourd'hui avec les reliures estampées à froid, mais je vois que cela me mènerait trop loin, et cette période de l'art est trop importante pour que je ne la traite pas à fond comme elle le mérite. Je compte donc m'arrêter ici pour aujourd'hui, et je reprendrai, en commençant la troisième conférence, la continuation de l'étude de ces reliures à froid. Elles nous feront connaître certains noms de moines relieurs et de rares artisans libres qui ont, pour la première fois, attaché leur nom à leurs œuvres.

III. — La Reliure à la fin du Moyen Age et au commencement de la Renaissance.

Nous reprenons aujourd'hui ce qui reste à étudier des reliures moyen-âge, dont nous nous sommes occupé à notre dernière réunion, et nous allons nous familiariser avec les premiers artisans, dont il nous a été possible de retrouver les noms certains.

Il y a eu peu de maîtres qui, à l'origine, ont pu se faire connaître ; ils sont de deux sortes : les moines des couvents et les artisans libres. Il était interdit aux premiers, régis par la règle de leur communauté, de se mettre en évidence sans l'autorisation de leur supérieur; quant aux seconds, il était très hardi de leur part de tenter la fortune, alors qu'ils ne possédaient aucune corporation pour les soutenir, et que la plupart du temps, ils avaient appris leur métier dans les ateliers des libraires ou des imprimeurs, contre lesquels ils se mettaient en concurrence directe.

Pendant longtemps, près de deux siècles, c'est-à-dire de 1491 à 1686, époque qui vit l'institution des premiers règlements pour la corporation des relieurs-doreurs de livres, les relieurs faisaient partie du corps de la librairie ; et si dans les tout premiers temps, ils furent obligés, par un arrêt de la Cour des Comptes de 1491, de jurer qu'ils ne savaient ni lire ni écrire, par une déclaration de Louis XII datée du 9 avril 1513, il en fut choisi deux, non seulement sachant

lire et écrire, mais encore connaissant à fond les langues grecque et latine, qui, réunis à vingt-quatre libraires, à deux enlumineurs et à deux écrivains jurés, furent reconnus suppôts et officiers de l'Université. Ils étaient par cela même exempts d'impôts, de tailles et de tous droits. Ces privilèges attachés à l'Université leur furent confirmés par François Ier, par Henri II, par Charles IX, par Henri III, par Louis XIII et par Louis XIV ; ce qui vous montre que la reliure, dès le commencement du XVe siècle, fut considérée comme un métier plus relevé que les autres, et dont la pratique nécessitait des artisans plus instruits.

Parmi les reliures sorties des officines des couvents, des monastères ou des abbayes, il faut en premier lieu enregistrer la mention manuscrite de Henri Crémer qui se trouve sur un exemplaire de la Bible, dite Mazarine, deux volumes in-folio, imprimés par Gutemberg et Pust, à Mayence, et exposés dans la salle Mazarine de la Bibliothèque Nationale.[1] On lit sur la garde, à la fin de chaque volume cette inscription qui vient à l'appui de ce que j'ai dit précédemment dans ma première conférence : Iste liber illuminatus ligatus et completus est p. Henricum Cremer, vicarium ecclesiœ collegat Sancli Stephani Maguntint, sub nnno Domini milleximo quadringcntesimo quinquageaimo serto, fesla Assumptionis gloriosœ Virginis Mariœ. Deo gratias, Alleluia. C'est-à-dire : Ce livre est enluminé, lié et terminé par Henri Crémer, vicaire de l'Église collégiale de Saint-Etienne de Mayence, en l'année du Seigneur mil quatre cent cinquante-six, fête de l'Assomption de la glorieuse Vierge Marie. Grâces à Dieu, Alleluia.

Cet Henri Cremer s'occupa donc tout à la fois d'enluminer, de lier, de rassembler entre eux les feuillets, et de terminer la reliure de cet ouvrage. Malheureusement la couverture manque complètement : cette inscription à la fin d'une reliure, en forme de signature est la plus ancienne connue.

Voici encore, pris dans l'exposition de la salle Mazarine à la Bibliothèque nationale,[2] un autre exemple, également le plus ancien connu, d'une inscription de relieur apposée comme signature mais mêlée à la décoration extérieure des plats. Cette reliure, qui est l'œuvre de Jean Richenbach, est ornée de fers à froid et de légendes

[1] N° 41 et 42 (XXIX)
[2] N° 486 (imprimé)

III. — La Reliure à la fin du Moyen Age...

posées en exergue autour de chaque plat. Le recto indique le titre et le nom du possesseur ; sur le verso on lit : PER ME JOHANNEM RICHENBACH CAPELLANUM IN GYSLINGEN ILLIGATUS EST ANNO DOMINICI 1469. Ce qui se traduit ainsi : Est relié par moi, Jean Richenbach, chapelain à Geislingen, l'an du Seigneur 1469.

Un objet de haute curiosité, c'est le grand volume in-folio Speculum Morale vincency 4478, qui figurait l'année passée à l'Exposition rétrospective du livre, au Palais de l'Industrie, sous le n° 1. La reliure de ces traités théologiques de Vincent de Beauvais est curieuse et très intéressante pour l'époque qui l'a produite. Couverte en veau, sa décoration est obtenue à l'aide de deux procédés différents : la ciselure à la main et l'estampage au fer chaud. Les roulettes ou ornements sont estampés, les armes fie Rohr et de Salzbourg, surmontées d'un M, de la couronne impériale avec la devise : unica spes mea sont traitées en ciselure au burin sur un fond de mille points. Ce fut un présent que l'empereur Maximilien fit à l'époque, à Bernard II de Rohr, archevêque de Salzbourg. Ce qui augmente encore l'intérêt et la valeur de cet ouvrage, est une mention manuscrite qui se trouve au dernier feuillet : Per ulricû satiner pbrm diligentissime rubricatû et incorpatû anno 1478, qui nous apprend que Ulric Sattner, prêtre, a rubriqué ce livre avec le plus grand soin et l'a relié en 1478.[1]

Nous examinerons quelques-unes des reliures faites dans les couvents aux environs de 1500 ; je vous en ai apporté une, très intéressante, qui par la nature de sa souscription, devient parlante. C'est une légende dorée, ou sorte de Vie des Saints imprimée en 1503, reliée à ais de bois recouverts en veau, avec une jolie décoration estampée de fers à froid, différents de chaque côté. Le premier plat montre une scène de l'adoration des bergers, autour de laquelle on lit : Iste Liber Ligatus Est Wesalie i Domo Sancti Martini Ob Laudem Christi. Gaude Homo Jesus Christus Natus Est ; c'est-à-dire : Ce livre est relié dans la maison (couvent) de Saint-Martin de Wesel à la louange du Christ. Réjouis-toi, homme, Jésus-Christ est né. Cette dernière partie de la légende fait allusion au sujet traité. Le second plat représente, sur un joli fond de filigrane gracieux, Saint-Martin à cheval (patron du couvent) occupé à partager, avec

1 Collection Léon Gruel.

un pauvre, la moitié de son manteau. Cette scène est entourée du texte suivant : ISTE LIBER LIGATUS EST I DOMO STI MARTINI WEALIE INFERIORIS OB LAUDEM CHRISTI ET VIRIS EIVS. Ce livre est relié dans la maison de Saint-Martin de Wesel inférieur à la louange du Christ et de son homme (synonyme : sa créature ou serviteur).

Je suis arrivé à découvrir une assez grande quantité de noms de relieurs de cette époque que j'appellerai primitive par rapport aux suivantes, de celle qui nous a véritablement transmis les premiers monuments de notre art. Quoique la liste n'en soit pas très longue, je n'entreprendrai pas de vous les indiquer tous ici, cela nous mènerait un peu loin. Je ne vous en citerai que quelques-uns des plus importants, ceux surtout qui ont accompagné leur nom de légendes typiques et intéressantes.

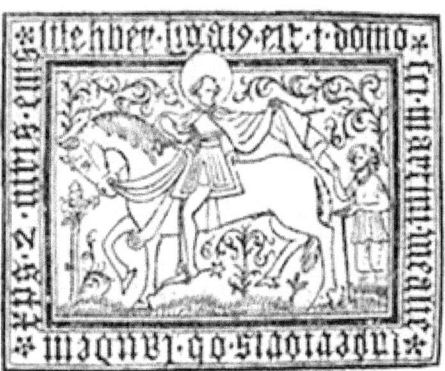

Avant, il est bon que vous sachiez que, en dehors des moines-relieurs et des quelques libraires-relieurs qui nous ont laissé de leurs œuvres dûment signées, il existait tout une catégorie d'artisans qui, avec leur petit matériel, allaient de pays en pays ramasser du travail qu'ils exécutaient sur place. Lorsqu'ils avaient épuisé une contrée, ils allaient ailleurs, et c'est pour cela qu'on les appelait relieurs-ambulants.

André Boule est un de ceux qui ont exercé le plus longtemps, de 1479 à 1530. Il avait adopté, pour décorer ses reliures, deux plaques d'un motif différent : l'une représentant le crucifiement, et

l'autre le martyre de Saint Sébastien, au bas desquelles était gravé son nom : André Boule.

Hemon Lefevre, libraire parisien, en 1512, fit aussi une assez grande quantité de reliures de 1496 à 1517. Au-dessous de la même scène du martyre de saint Sébastien employée par André Boule, il mettait son nom : Hemon Le Fevre.

Edmond Bayeux, en 1493, employait deux plaques représentant l'une l'Annonciation et l'autre le martyre de saint Sébastien, sujet toujours très en vogue à l'époque ; autour desquelles était gravée cette légende : O Mater Dei Memento Famuli Tui Emundi Bayeux, c'est-à-dire : Ô Mère de Bieu, souviens-toi de ton serviteur Edmond Bayeux.

Théodore Richard, en 1493, s'était placé sous la protection de Sainte-Barbe dont il avait adopté l'image pour orner ses reliures, avec cette devise : Ora pro nobis bta Barbara ut digni efficiamur promissionibz Theodric Ricardi, ce qui signifie : Bienheureuse Barbe, priez pour nous afin que nous soyons dignes des promesses (du Christ sous entendu) de Théodore Richard.

Jacques Gavet, en 1494, faisait parler ses reliures. Entre deux bandes de petits compartiments sphériques, remplis d'animaux ou d'ornements, on lit : Jacobus Gavet me ligavit ; en français, Jacques Gavet me relia.

Jean Dupin et Jehan Huvin, ce dernier qui était en même temps libraire à Rouen, se contentaient de mettre leurs noms au bas de leurs décorations.

Jean Compains, en 1504, dans une bande transversale, entourée d'ornements divers, avait fait aussi parler ses œuvres, car on y lit en français : Jehan Compains me fist.

Robert ou Robinet Macé, second du nom, en 1500, décorait ses reliures de jolies compositions et d'une très belle légende qui entourait le couronnement de la Vierge, au bas duquel était gravé son nom ; elle est bien à la hauteur de la foi religieuse qui existait alors partout, et en rapport avec le sujet, elle est ainsi conçue : Tota Pulchra Es Amica Mea Et Macula Non Est In Te. R. Mace. Traduction : Tu es toute belle, mon amie, et rien n'est maculé en toi. R. Macé.

Clément Alyandre, en 1510, et G. Pérard, en 1512, mettaient

simplement leur nom gravé au bas de la plaque dont ils se servaient.

Tous ces différents documents, plus ou moins empreints de fanatisme religieux, sont l'expression du style élevé appelé gothique, et de la fin de l'époque qui suit, et qui reçut le nom de Moyen-Age.

Avec la seconde moitié du règne de Louis XII, commencent les premiers essais de dorure sur la couverture des livres ; encore, cette dorure très discrète est-elle mélangée avec une décoration à froid plus importante. C'est à partir de cette époque que nous examinerons le style de la renaissance, pour ce qui touche à notre métier, car avant de se manifester par les splendides compositions dorées du temps de François Ier et de Henri II, elle a véritablement commencé sur les reliures à froid, dont l'ornementation, jusque-là souvent un peu heurtée, se modifie, s'assouplit dans la forme des ornements employés.

Ce n'est plus ni le chardon, ni les feuillages gothiques, ni les lignes brutales des premiers temps ou les arcatures majestueuses mais raides des xiiie et xive siècles. Les compartiments, composés de rinceaux fleuris, renferment des motifs moins primitifs, plus soignés ; des branches de feuillages courent élégamment le long des compositions qu'ils entourent, et quand il y a de l'architecture, elle s'est modifiée en devenant plus souple et à la fois plus riche.

Je vous ai apporté quelques très beaux spécimens, rares et curieux ; nous allons les examiner par ordre de date.

Jacques Le Clerc, relieur en 1513, décorait ses reliures avec des plaques à froid, composées de rinceaux fleuris, renfermant des animaux chimériques accompagnés de filets, et d'une légende dans laquelle il faisait figurer son nom gravé dans le métal. Ce genre, très spécial à l'époque, fut adopté par beaucoup de relieurs en même temps; et s'il y a parfois dans les détails de l'ornementation quelque différence, le parti-pris reste toujours le même. Ces plaques étaient généralement répétées deux fois sur le même plat et reliées entre elles par des motifs gravés séparément. On lit sur cette reliure de Jacques Le Clerc : Ligat' Per Man' Jacobi Clerici Qui Petit A Malis Et Nc Et Semper Protegi Per Manus Domini. Ce qui se traduit ainsi : Relié par les mains de Jacques Le Clerc qui demande à être protégé des méchants à présent et toujours par les mains du Seigneur.

III. — La Reliure à la fin du Moyen Age...

Je possède de Jehan Norvis, une petite reliure recouverte d'une charmante composition. Au premier plat, sous un fronton architectural se trouve l'image de saint Michel terrassant le dragon ; en bas un écusson qui doit contenir la marque abrégée du relieur.

Au second plat, sous une architecture encore plus riche, on voit la scène de Bethsabée au bain, entourée de ses servantes, et dans le fond apparaît à une fenêtre le roi David, de face à mi-corps. En bas de ce sujet est gravé : Jehan Norvis. Cette reliure fut faite en 1523.

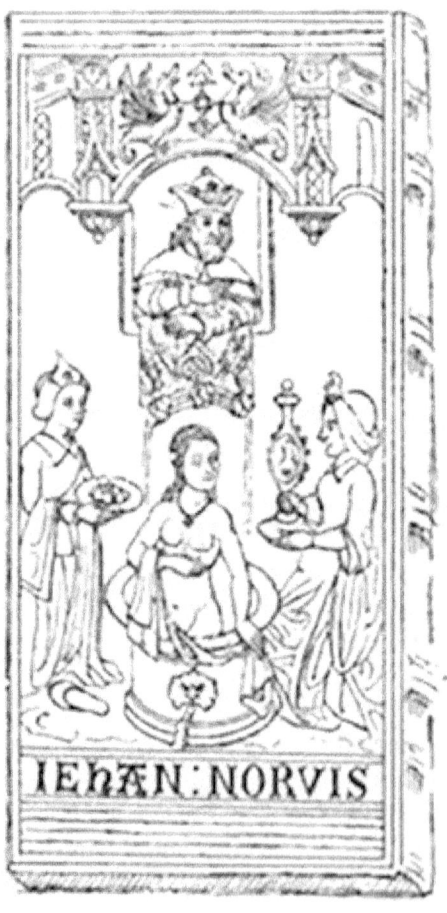

Anthonin de Gavère, en 1526, employait une plaque dans le genre de celles adoptées par Jacques Le Clerc, en l'accompagnant de cette

légende : Ob Laudem Christi Librumhuncrecte Ligavi Anthoninub De Gavere. Ce qui signifie : Moi Anthonin de Gavère, j'ai, selon les principes, relié ce livre à la louange du Christ. Cet artisan exerçait dans les Flandres.

Voici dans le même genre que celui adopté par Jacques Le Clerc et Anthonin de Gavère, une reliure d'une conservation tout à fait remarquable, exécuté par Jean Guilebert, en 1532. Les ornements courants, savamment feuillagés, les rinceaux à succession renfermant de petits animaux et jusqu'à l'inscription : Johannes Gujlebert, tout est d'un goût parfait, et on peut, avec ce spécimen, se rendre un compte exact de la perfection de la gravure de ces plaques usitées dans la décoration des reliures au commencement du seizième siècle.

Je pourrais encore multiplier les exemples sur ce sujet, mais il nous faudrait alors beaucoup plus de temps, et je ne pense pas qu'il soit nécessaire de m'étendre plus en détail sur ces reliures à froid ; je vous ai montré quelques très beaux documents avec lesquels je me suis attaché à vous faire sentir la démarcation exacte du Moyen Age et de la Renaissance, et je ne doute pas que vous ne m'ayez parfaitement compris.

Nous allons maintenant aborder les reliures avec ornements dorés, mais avant, je veux vous faire remarquer que c'est vers le commencement du XVe siècle qu'apparaissent les premières tranches dorées, et mêmes ciselées au burin, celles qu'on a l'habitude d'appeler antiquées. Jusque-là on n'avait pas senti le besoin ou plutôt il est supposable qu'on n'avait pas trouvé le moyen de dorer les tranches d'une reliure. Tout en commençant à les dorer, on les a décorées comme les plats à l'aide de compartiments, de légendes, d'ornements de toute sorte, d'armoiries et surtout du nom des personnes qui commandaient la reliure. En voici quelques exemples : un volume in-8°, Decretales et Constitutions de divers pontifes, Paris, Guillaume Eustace, 1509; la reliure en veau brun estampé à froid, avec des roulettes composées de roses à quatre feuilles et d'abeilles, a la tranche dorée et antiquée aux deux petits côtés, c'est-à-dire en tête et en queue d'un même dessin courant de forme sinueuse, rempli de roses à six feuilles. La gouttière est ornée du même motif sur les bouts, et le centre est occupé par le nom du propriétaire qui a fait exécuter la reliure : E. Jodon.

III. — La Reliure à la fin du Moyen Age...

Un petit in-8°, Poésies de Lucain, imprimé vers 1503, relié en veau estampé à froid d'une roulette composée de compartiments entrelacés et d'hermines couronnées, porte sur la tranche de devant Jehan de Moulins. Bérard, d'après Deville, nous apprend que Jehan de Moulins était maître d'œuvre, et expert-juré de la ville de Rouen, dans les premières années du XVIe siècle.

Enfin, pour enlever toute espèce de doute sur ce que j'avance, au sujet des noms qui se retrouvent sur les tranches de cette époque, je mentionnerai un Quintilien, imprimé par les ordres de Geofroy Tory, en 1510, dont la reliure fut exécutée à Paris, in loll, pour le compte de Michel Humelberg de Ravensburg (en Souabe) ainsi que le constate la première garde intérieure sur laquelle on lit la note manuscrite suivante : Est Micaelis Humelbergi Ravenspurgensis, P. J. L. Parisiis MDXJ Kul. Maïack. Qui se traduit ainsi : Il est de Michel Humelberg de Ravensburg, Paris 1511, Calendes de Mai. Tout fait supposer que cette reliure fut exécutée dans les ateliers de Geofroy Tory, qui, à cette époque, était établi libraire et relieur au Collège du Plessis. Or, comme motif d'ornementation d'abord, et aussi pour bien indiquer sa propriété, cet amateur fit graver sur la gouttière de la reliure, son nom ainsi disposé : Michael Humelberg de Ravemsburg. Ce dernier document est très intéressant en ce sens, qu'il prouve d'une manière irréfutable que les noms que nous retrouvons antiqués sur les tranches des reliures du XVIe siècle, représentent réellement bien ceux des personnages pour lesquels la reliure a été faite.

Léon Gruel

Quelquefois cependant, nous remarquons sur des tranches, des inscriptions qui ne sont pas des noms, mais des légendes et des devises religieuses. Sur un volume in-8° : Le collège de Sapience avec des dialogues sur la foi, les sacrements et l'espérance, par Pierre Doré, on lit sur les trois côtés de la tranche dorée et antiquée : Dieu vous doinct foy, charite, esperance, légende qui évidemment fait allusion au contenu de l'ouvrage. Cette reliure a été exécutée en 1339, dans l'atelier des frères Angeliers, dont elle porte la marque au centre de chaque plat.

Le travail de décoration des tranches était obtenu avec un petit burin dont le motif, répété l'un à côté de l'autre, formait dessin et était incrusté dans les feuillets du livre, à l'aide d'un marteau, comme cela du reste se fait encore aujourd'hui.

Plus tard, c'est-à-dire vers la fin du XVIe siècle, des relieurs moins artistes et moins scrupuleux ont. par économie de temps et d'argent, remplacé les tranches antiquées au burin par des compositions entières gravées et venant d'un seul coup.

III. — La Reliure à la fin du Moyen Age...

Avec Louis XII nous voyons apparaître un commencement de dorure dans la décoration des reliures. Au milieu de roulettes à froid de divers genres se trouvent mêlées des fleurs de lys, des hermines, les armes de France et celles de Bretagne frappées en dorure. Je parle ici de reliures exécutées pour le souverain, et ce sera principalement parmi les pièces de provenance royale, que je prendrai mes exemples : les quelques grands amateurs ou artistes célèbres qui nous ont laissé des œuvres de mérite, dignes d'être mentionnées, n'étant proportionnellement parlant qu'en très petit nombre. La reliure que je viens de décrire, faite pour Louis XII, décorée des fleurs de lys de France et des hermines de Bretagne représentant l'alliance du roi et d'Anne de Bretagne était encore ornée d'un porc-épic placé en or au centre du plat. La figure de ce quadrupède était l'emblème adopté par le roi. Cette coutume de prendre des emblèmes a commencé au temps des croisades et des tournois; les chevaliers accompagnaient même souvent le motif choisi d'une devise indiquant la grandeur de leur desseins. Cet usage s'est maintenu à toutes les époques d'une façon plus ou moins complète, et par le fait est resté encore jusqu'à nous ; la première république avait le faisceau et le bonnet phrygien ; la royauté constitutionnelle, le coq ; l'empire, l'aigle ; la république actuelle, une tête de femme allégorique ; Paris a depuis longtemps et conserve toujours son navire balloté sur les flots, avec la devise : Fluctuât nec mergitur.

Louis XII avait donc choisi le porc-épic, petit animal menaçant, en ce qu'on peut difficilement s'en emparer sans se blesser ; et il l'avait accompagné de la devise : Eminus et Cominus pour bien indiquer avec fierté sa manière de combattre et de vaincre, de loin et de près.

On n'a pas jusqu'alors retrouvé une reliure de cette époque, authentiquement reconnue l'œuvre de tel ou tel relieur, nous savons seulement que Guillaume Eustace était libraire et relieur du roi et de l'Université de Paris et que Pierre Roffet prenait également le titre de relieur du roi.

J'ai cité précédemment le nom de Geofroy Tory, à propos d'une édition reliée avec une intéressante tranche antiquée ciselée ; ce maître fut un des plus importants de son temps comme érudit, comme dessinateur, comme graveur et comme relieur. Il naquit

à Bourges, vers 1480, son premier métier fut celui de graveur sur bois à l'aide duquel il reproduisit ses splendides compositions de miniatures et d'encadrements qui ornent les livres d'heures sortis de ses presses et qui sont si recherchés aujourd'hui. La première de ses éditions nous donne la date de 1512. Il avait adopté comme marque de fabrique un vase dans lequel est tombé un Toret de graveur en le fracassant en partie, et la devise Non plus. Son premier domicile connu fut le collège du Plessis de 1509 à 1511. En 1526, il demeurait sur le Petit Pont, près de l'Hôtel-Dieu, à l'enseigne du Pot-Cassé.

Le spécimen que voici, datant de 1531, nous prouve que ce maître était également relieur. La reliure de ces heures, ornée d'une composition riche et savante, porte au centre la marque dont je viens de parler. Remarquez bien cette décoration hardie, d'un seul jet, elle est pour nous la première œuvre authentiquement signée par l'artisan qui l'a exécutée. Ses admirables rinceaux, agrémentés de motifs et de feuilles dans le genre des fleurons adoptés par les Aldes de Venise, partent d'un seul et même point, du pied du vase, s'épanouissent à droite et à gauche en sinuosités souples et gracieuses et arrivent à former un ensemble tout à fait majestueux.

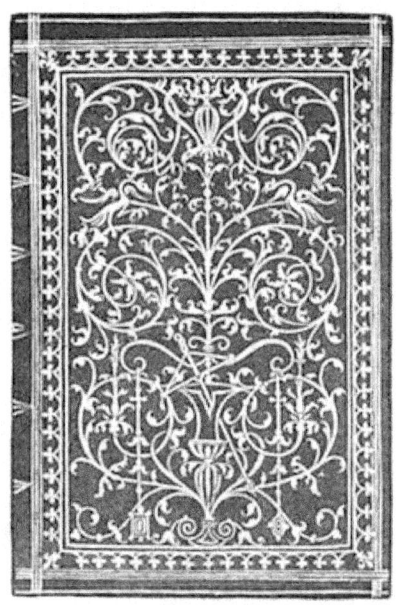

III. — La Reliure à la fin du Moyen Age...

IV. — La reliure à l'époque de la Renaissance jusqu'à la fin du XVIIIe siècle.

Avec le règne de François Ier, commence et s'épanouit la décoration des reliures, en tant que composition et division de surfaces à l'aide du dessin géométrique. Toutes les productions de cette époque sont obtenues par Je travail linéaire, c'est-à-dire construites en ne traçant que des lignes droites et des cercles. Nous possédons fort heureusement dans nos bibliothèques publiques ou chez des amateurs, une assez grande quantité de reliures faites pour François Ier et le célèbre bibliophile Jean Grolier ; elles peuvent servir de modèles, car elles constituent les seuls et vrais documents précieux capables de servir de base à l'étude du dessin appliqué à la reliure. Lorsque vous aurez fouillé, étudié, détaillé et compris pendant quelque temps ces ingénieuses compositions de lignes, formant de gracieux entrelacs et des compartiments savamment combinés, vous aurez à votre acquit la connaissance de la construction fondamentale de la décoration.

On devrait élever une statue à Jean Grolier, ou du moins l'avoir en grande vénération, car il fut le plus important bibliophile qui ait donné à la reliure sa première splendeur. Il naquit à Lyon en 1479 ; trésorier des rois de France, François Ier, Henri II, François II et Charles IX, il fut amené, par sa charge, à faire de nombreux voyages en Italie où il s'initia à la reliure des livres. Tout le monde sait que l'Italie, et surtout Venise, peut être considérée comme le berceau de notre art. Là, notre collectionneur se mit d'abord en rapport avec les ouvriers, leur fit des commandes selon ses idées et ses goûts et, finalement, il emmena en France quelques-uns des plus habiles afin de former pour lui seul un atelier capable d'exécuter, sous sa direction, les magnifiques joyaux que le temps nous a transmis.

Voici deux pièces de tout premier ordre, qui me permettent de vous faire toucher du doigt deux genres de décoration bien différents, tout en ayant été faits presque en même temps. Ces deux ouvrages sont du même auteur[1] et se font pour ainsi dire suite l'un à l'autre. La Wandalia, couverte en veau jaune, reçoit sur les plats

[1] Albert Krantz. — Wandilia-Coloniœ, 1519 ; Saxonia Colonies, 1520. Premières éditions.

Léon Gruel

une majestueuse composition de doubles lignes courbes, en grande partie garnies de mosaïque noire ; elle me semble être l'œuvre d'un artiste italien ; ces lignes un peu maniérées, la forme de la coquille, ne dénotent pas une composition française. Tandis que le second, la Saxonia, couverte en veau brun, présente un ensemble plus complet ; une grande partie des entrelacs à doubles filets, garnis de mosaïque noire, verte et blanche, est obtenue à l'aide du dessin géométrique marié avec du dessin à main levée ; la conception en est ingénieuse et savante, le dos formé de rinceaux agrémentés de fleurons, est bien en rapport avec l'esprit qui a présidé à la décoration des plats.

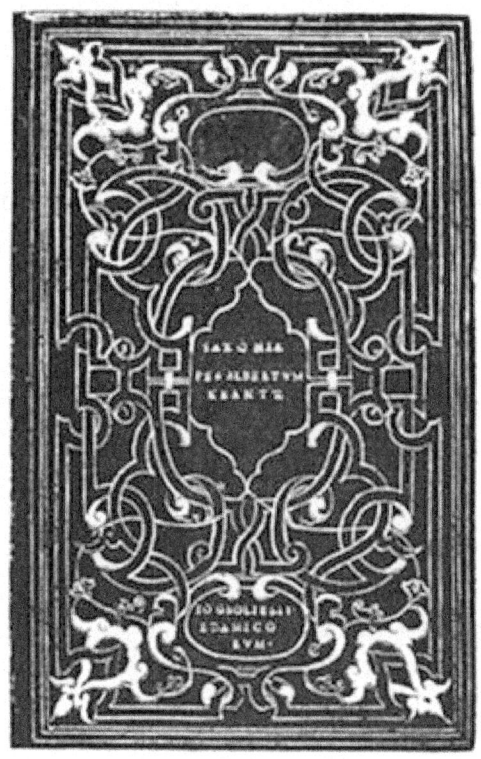

IV. — La reliure à l'époque de la Renaissance...

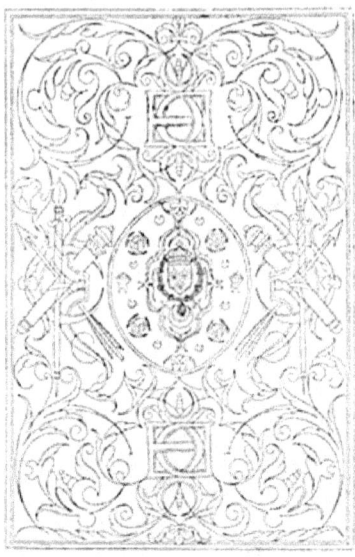

Vous remarquerez que sur le premier côté de ces deux reliures est placé au centre le titre de l'ouvrage, et, au milieu du second, la devise adoptée par le bibliophile : Portio Mea Domine Sit In Terra Viventium.[1] Enfin, au bas du premier plat on lit cette marque de propriété si parlante : io Grolierii Et Amicorum, ce qui signifie : de J. Grolier et de ses amis ; par amis, il entendait ses collaborateurs, ses ouvriers, ceux qui travaillaient avec lui sous sa direction, à la conception et à l'achèvement des chefs-d'œuvre qu'il nous a laissés. Toutes les reliures qu'il fit faire et qu'on retrouve ayant fait partie de sa bibliothèque, sont marquées ainsi.

Rappelons, en passant, qu'à la même époque vivaient en Italie divers amateurs célèbres, émules de Grolier, dont les plus connus sont le médecin D. Canevarius et surtout Th. Maïoli. Ce dernier apposait sur le plat des reliures faites pour lui, une devise semblable à celle du bibliophile français : TH. MAIOLI ET AMICORUM.

La période de la renaissance française, qui embrasse les règnes de François Ier et de Henri II, est sans contredit la plus riche et la plus savante ; si les ouvriers de Grolier ont produit des compositions de lignes et d'entrelacs tout à fait remarquables, les artistes du règne de Henri II ont conçu des décorations de surface, dans lesquelles

1 Empruntée aux Psaumes de David. Ps. 141, v. 6.

Léon Gruel

le génie humain a donné le maximum de sa puissance. Les croisements et les enchevêtrements de lignes si caractéristiques de J. Grolier sont alors remplacés par des combinaisons plus hardies, moins méthodiques peut-être, mais aussi plus grandioses. Elles sont surtout rendues à l'aide du dessin à main levée ; on y voit, généralement, figurer des croissants, des arcs, des carquois, des flèches, le chiffre H D, qui étaient, tous, les emblèmes du roi et de sa favorite Diane de Poitiers.

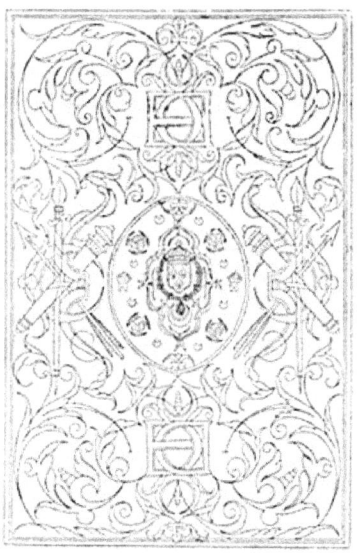

On peut s'étonner à juste titre, comme je le fais moi-même, de n'avoir pu connaître jusqu'ici les artistes qui ont produit tant de chefs-d'œuvre, car malheureusement aucun d'eux ne nous a transmis son nom authentiquement attaché à un travail quelconque ; nous savons seulement que Pierre Roffet, Philippe le Noir et Estienne Roffet dit Le Faulcheur, exerçaient sous ces deux règnes et avaient le titre de relieurs du Roy.

Imprimé a Paris pour Etienne Roffet
dit le Faulcheur, libraire, & relieur du
Roy, demourant sus le pont Saint Mi-
chel a Lenseigne de la Rose.

Est-ce parce que cette époque a enfanté des merveilles avec une

IV. — La reliure à l'époque de la Renaissance...

exubérance sans pareille que les différents règnes qui la suivent sont devenus, comme art, subitement mornes et vides d'aucun style? Je le crois; puis les hommes ont changé, et ceux qui protégeaient le génie ont été remplacés par des nullités, des batailleurs ou des fanatiques. Toujours est-il que jusqu'au temps du Roi-Soleil, les arts, et avec eux l'ornementation des reliures, semblent s'être complètement endormis. Nous en profiterons pour examiner la reliure à un point de vue tout différent, plus commercial, c'est-à-dire celle qui sortait des officines des imprimeurs et des libraires.

Il faut vous dire que presque généralement les livres qui sortaient de l'impression, passaient ensuite dans les mains du relieur avant d'être offerts au public; la reliure était le complément nécessaire à leur vente. Les imprimeurs et les libraires, pour subvenir à leurs besoins, furent obligés d'ajouter à leur établissement des ateliers de reliure. Leur travail, dénué de tout luxe, était consciencieusement établi, la pliure et la couture sur nerfs étaient bien traitées et les cartons étaient suffisamment forts pour donner toute garantie d'une longue durée. Du reste, les règlements qui régissaient la corporation étaient sévères et il était fort difficile de ne pas les observer; il fallait que toutes les qualités requises pour une bonne reliure fussent remplies.

La décoration d'alors était fort simple : un double encadrement de filets gras et maigres poussés à froid, accompagnés de fers Aldins en or dans les angles, le centre de chaque plat occupé par la marque du libraire frappée en or, constituaient la vraie reliure commerciale, celle qui servait à vendre les ouvrages. La marque qui figurait sur ces reliures était la même, ou le diminutif de celle que les chefs de maison étaient obligés de faire figurer au commencement ou à la fin de leurs éditions ; c'était leur signature, leur marque de fabrication et aussi de responsabilité, en cas de contravention aux règlements ; souvent elle était parlante, quelquefois même se lisait comme un rébus.

Parmi les libraires ou imprimeurs qui nous ont laissé de leurs œuvres, nous avons Charles Langelier, qui exerçait de 1535 à 1555. Il était le frère aîné d'Arnould, avec lequel il publia une quantité d'ouvrages. Nous avons retrouvé trois sortes de types-matrices ayant servi à l'estampage de ses reliures, de grandeurs différentes, utilisables pour divers formats ; le dessin n'est pas identiquement

le même, mais l'idée de la composition est semblable : deux petits anges prosternés devant le sauveur du monde, qui, de la main droite les tient attachés par un lacet ; en exergue, on lit : Les Anges liés. Les lettres C L se voient dans le cartouche au-dessus de la tête des anges.

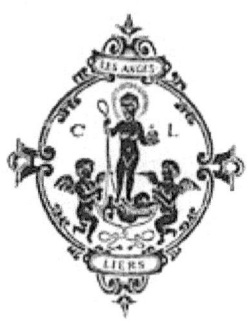

Jean Bogard, libraire-imprimeur à Douai et à Louvain. exerçait de 1356 à 1564, sa marque ornant ses reliures était très gracieuse : dans un cartouche, dont la composition pourrait être attribuée à Jean Cousin, se trouve un cœur ailé planant au-dessus d'un paysage et surmonté d'un livre ouvert avec cette devise : Cor rectum inquirit scientiam.

Jacques du Puys, libraire à Paris, de 1549 à 1591, à l'enseigne de « La Samaritaine », avait aussi une très jolie marque parlante : au bord d'un puits, d'une architecture flamboyante, on voit la Samaritaine à genoux offrant de l'eau à Jésus-Christ.

IV. — La reliure à l'époque de la Renaissance...

Les Gryphes, libraires-imprimeurs à Lyon, au milieu du XVIe siècle, avaient comme marque parlante un petit griffon, tenu sur un bloc, au-dessous duquel est attachée une sphère ailée.

Les Juntes, imprimeurs à Venise, décoraient leurs reliures avec la jolie fleur de lys fleuronnée de leur marque d'imprimerie.

Madeleine Bourselle, veuve de François Regnault, libraire-imprimeur à Paris, en 1556, mettait sur les reliures, qui sortaient de chez elle, l'Éléphant de la marque de son mari.

Les Elzéviers, ces libraires de Leyde et d'Amsterdam, qui ont occupé le XVIIe siècle presqu'entier à produire tant d'éditions diverses, avaient adopté pour leurs reliures leur petite marque à la Minerve qui se trouve au bas du titre du Pâtissier français, de 1655.

On pourrait multiplier encore les exemples, mais ceux que vous avez eus sous les yeux, vous suffiront pour vous rendre compte du genre de reliure commerciale fabriquée dans les ateliers des libraires et des imprimeurs, et de la manière dont ceux-ci signaient leurs œuvres. Revenons maintenant à l'histoire des styles.

Il ne nous est resté, pour ainsi dire, rien comme reliure, des règnes de François II et de Charles IX.

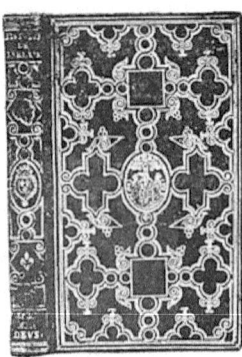

Léon Gruel

Sous ce dernier prince apparaissent cependant les premières décorations composées de répétitions de chiffres, de couronnes ou de motifs posés en semé. Il en existe un spécimen 'intéressant à l'exposition de la Bibliothèque nationale[1] et qui fut exécuté d'après les ordres de Catherine de Médicis, pour la bibliothèque royale de Fontainebleau, en mémoire de Henri II. Nous ne connaissons qu'un seul nom de relieur ayant exercé sous ces deux rois, il s'appelait Claude de Picques, il avait le titre de relieur du roi, et demeurait rue Saint-Jacques, à l'enseigne de la « Divine Trinité ».

Sous Henri III, les reliures se multiplient, et celles qui lui sont offertes, aussi bien que celles qu'il commande directement, sont décorées d'emblèmes religieux qui sont bien le reflet du fanatisme dont il était imbu. Les armes de France n'occupent pas toujours la première place dans la décoration, mais c'est le crucifiement, la tête de mort, tous les emblèmes de la confrérie de la bonne mort, des devises religieuses, telles que : Spes mea Deus, memento mori, etc., qui sont les principaux motifs d'ornementation plaisant au souverain. Nous savons que Nicolas Eve était relieur à l'époque, on a retrouvé, dans les archives de Clairambault[2] un compte à lui payé, où il était désigné ainsi : A Nicolas Eve, laveur et relieur des livres et libraire du Roy. Ce mémoire concerne la reliure de quarante-deux exemplaires de statuts de l'ordre du Saint-Esprit,

1 N° 422.
2 Bibliothèque Nationale.

IV. — La reliure à l'époque de la Renaissance...

dont on peut voir un spécimen à l'exposition de la salle Mazarine à la Bibliothèque nationale.[1] Avec Nicolas Eve, nous voyons pour la première fois apparaître une ornementation nouvelle composée de compartiments de doubles et triples filets fins, souvent agrémentés de petits tortillons et de feuillages. Ce genre de décoration devint une mode et se continua, surtout sous

<p style="text-align:center">CAESARODVNI TVRONVM.</p>

<p style="text-align:center">Apud Georgium Drobetium Regium
librorum compactorem.</p>

<p style="text-align:center">M. D. XCII.</p>

Henri IV, avec Clovis Eve, relieur du roi et frère de Nicolas. Je dirai même, que ce qui caractérise surtout l'époque de Henri IV, c'est cet assemblage et cette profusion de lignes garnies de feuillages répandus en quantité énorme.

1 N° 426.

George Drobet, relieur à Tours et à Paris, contemporain de Clovis Eve, avait aussi le titre de relieur du roi. Nous trouvons également établi à Rouen, à la fin du règne de Henri IV, Claude le Villain, qui prenait aussi le titre de relieur du roi ; mais de ce dernier nous n'avons retrouvé que des reliures simples et médiocrement traitées. Si, comme je le crois, Clovis Eve a été l'innovateur de ces riches compositions de compartiments de lignes garnies de spirales, de branches de feuillages et de petits fers dont nous retrouvons de si jolis spécimens, il a été, à son temps, un des grands vulgarisateurs de l'art de la reliure. Je le trouve exerçant depuis 1596 jusque vers 1620, et conservant sa charge de relieur du roi sous Louis XIII.

Nous pouvons sûrement formuler une attribution de paternité aux reliures de Nicolas Eve, Georges Drobet, Claude le Villain et Clovis Eve, toutes les fois que, à l'intérieur de l'ouvrage, nous trouvons sur le titre leurs nom, qualité, et adresse, c'était pour eux la manière de signer leurs œuvres. Voilà une petite Semaine-Sainte, faite pour Louis XIII, dont la reliure porte la fleur de lys, alternée avec le chiffre couronné du roi et qui, à l'intérieur, commence par un titre gravé sur lequel on lit : A Paris, chez Clovis Eve, relieur du Roy, rue Saint-Jacques, au Lion d'argent. Ce titre gravé remplaçait celui en typographie de l'édition et restait la marque ou signature du relieur.

Sous le règne suivant, qui est communément appelé le siècle du grand roi, du Roi-Soleil, à cause du développement nouveau que reprennent les beaux-arts et la littérature, les reliures se multiplient à l'infini ; les livres donnés en prix dans les collèges sont eux-mêmes couverts de dorure, mais cette décoration n'a rien de particulier à l'époque, et c'est toujours le semé qui en est le fond principal. Les quelques lignes, servant à donner un peu d'originalité dans l'ornementation, sont insignifiantes et les petits fers, quelquefois répandus en grande profusion et sans méthode, ne sont absolument employés que comme remplissage. La seule particularité qui intéresse notre métier, c'est la vulgarisation des ornements rendus avec des fers pointillés, c'est-à-dire les lignes des ornements remplacées par une succession de petits points, et qui avaient été ébauchés sous le règne précédent.

IV. — La reliure à l'époque de la Renaissance…

Le maître qui excellait dans ce genre de travail fut, diton, Le Gascon- Son nom nous est surtout connu par des correspondances et des documents intéressants que nous devons aux savantes recherches de M. Léopold Delisle. Toutefois, on n'a pas encore trouvé une pièce établissant l'authenticité des décorations qu'on lui attribue. Florimond Badier nous a laissé quelques belles reliures dans ce même genre qu'il a eu le bon esprit de signer. Sur la garde, en maroquin, d'un in-4°. De Imitatione Christi, 1640, on lit : Florimond Badier Fecit Inven,[1] ou Badier Facies (faciebat), comme on le retrouve sur le second plat d'une très belle reliure qui faisait partie de la première vente Destailleurs.[2]

Le siècle de Louis XIV vit s'établir les premiers règlements de la communauté des relieurs-doreurs de livres, qui furent donnés le 7 septembre 1686 ; les premiers gardes furent Eloy le Vasseur, Guillaume Cavelier, Denis Nyon et Marin Maugras. À compter de ce jour, les relieurs qui faisaient partie du corps de la librairie, formèrent une communauté distincte. Le nombre des artisans devint de plus en plus important ; parmi eux, je vous indiquerai

1 Bibliothèque Nationale (exposition de la salle Mnzarine, n°149).
2 16 avril 1891, n° 740.

Léon Gruel

ceux qui ont acquis le plus de notoriété : Anthoine Buette avait le titre de relieur du roi, de 1640 à 1650 ; il succéda dans cette même charge à son père: Macè Buette, qui mérite une mention spéciale. Ce fut lui qui inventa le papier marbré, ce papier peigne ou autre qui sert encore aujourd'hui à faire des gardes. Il appliqua même sa découverte au maroquin et on retrouve assez rarement, du reste, des spécimens couverts dans les tons lavallière ou brun clair, marbrés de noir; ce n'est pas autrement séduisant, et il ne faut pas s'étonner si l'usage en a été abandonné. Abraham du Pradel, dans son livre commode des adresses de 1692. cite Bernard Bernache comme un des meilleurs relieurs de son temps ; Gilles Dubois, relieur du roi, auquel succéda à la même charge Louis Dubois, qui l'exerça pendant 39 ans, de 1689 à 1728. À Claude le Myre, également relieur du roi, succéda dans la même qualité, en 1697, Luc-Antoine Boyet, qui passe pour avoir été le relieur fin et soigneux de son temps; les reliures qu'on lui attribue de nos jours sont très recherchées des bibliophiles.

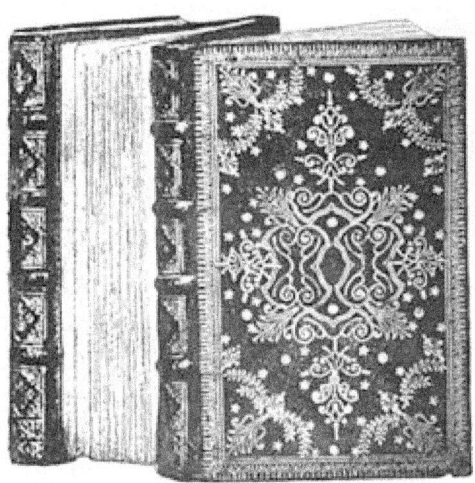

Il y eut, sous Louis XIV, comme il s'en trouve encore également de nos jours, des idées bizarres, ce que j'appellerai des fusées de l'esprit désireux de produire du nouveau, et qui se sont manifestées par des œuvres dont l'utilité ne se faisait pas toujours sentir. Voici un petit office de la Vierge, de 1658, dont le texte, divisé en trois parties à peu près égales, forme trois reliures différentes fixées l'une à l'autre

IV. — La reliure à l'époque de la Renaissance...

en sens inverse, c'est-à-dire que la gouttière de la première partie touche le dos de la seconde, qui elle-même touche la gouttière de la troisième, de sorte que, pour lire couramment l'ouvrage, on est obligé de le faire pivoter horizontalement dans les mains. Vous remarquerez qu'il n'y a que quatre cartons pour les trois parties et que les deux du milieu servent à chacun des volumes. Ce genre de travail a conservé le nom de reliures jumelles. Est-ce pour obtenir un effet moins lourd ou pour faire une chose bizarre que cet objet a été conçu ? Je penche pour la seconde hypothèse; en somme, le maniement du livre n'est pas pratique, mais c'est une curiosité qui n'est pas commune à rencontrer.

Nous arrivons maintenant au XVIIIe siècle qui fut un de ceux des rares qui produisirent un style réellement à eux ; il n'a rien emprunté à ses devanciers, tout ce qui avait été fait jusqu'ici disparaît et est remplacé par des décorations extrêmement riches, composées de dentelles disposées en rinceaux, dont les motifs sont spécialement empruntés à la flore. Les relieurs qui ont eu quelque renommée sont alors en assez grand nombre, car tous ceux qui avaient une certaine fortune voulaient ' avoir une bibliothèque, et la fabrication des reliures s'en est accrue considérablement. Par ordre de date, je citerai seulement parmi les plus importants :

Augustin de Seuil ou du Seuil, relieur du roi, de 1717 à 1746. C'est à lui qu'on attribue faussement ces décorations de doubles compartiments de trois filets fins, ornés aux angles d'un petit fleuron, qui furent surtout employées de 1630 à 1680.

Antoine-Michel Padeloup, qui se faisait appeler Padeloup le jeune, pour qu'on ne le confondît pas avec son frère Philippe, d'une famille de libraires et de relieurs qui remonte à la première moitié du XVIIe siècle, doit être considéré comme le plus grand maître de son temps.

Relié par Padeloup Relieur du
Roy, place Sorbonne à Paris.

Les reliures sorties de ses mains étaient généralement bien faites, les décorations à petits fers ou en mosaïque dorée au filet, qui ornaient ses travaux les plus importants, étaient gracieuses et savamment combinées. C'est lui qui inaugura ces compositions

majestueuses, obtenues à l'aide de plaques gravées qui décoraient les grands ouvrages de l'État. Tous les maîtres en l'art de relier, ses contemporains aussi bien que ceux qui l'ont suivi, n'ont fait que copier et continuer le style qu'il avait innové. Il fut nommé relieur du roi le 23 août 1133, en succession de Luc Antoine Boy et.

Le Monnier fut relieur du Régent, il s'était créé une sorte de spécialité en ornant ses reliures de scènes pastorales ou de compositions empruntées aux Chinois et exécutées en mosaïque de peau dorée au jeu de filets. Quelques-unes de ses productions sont très réussies et constituent de véritables tours de force, mais il y en a d'autres, surtout celles dessinées dans le goût chinois, qui laissent beaucoup à désirer. Un des plus remarquables objets, sortis de sa main, est sans contredit le petit volume des Amours de Daphnis et Chloé, dont j'ai donné la reproduction dans mon Manuel.

Voici une très curieuse reliure, exécutée conjointement par les relieurs Monnier (ou Le Monnier) et Plumet, pour contenir les statuts de la Loge maçonnique La bonne Foi, dont ils faisaient partie. La riche dentelle qui la décore est composée de rinceaux, de feuillages, de fleurs séparées ou en guirlandes et d'attributs de francs-maçons.

La famille Derome est une de celles qui au XVIIIe siècle ont fourni le plus de relieurs. Celui qui passe pour nous avoir transmis les meilleurs travaux fut Nicolas-Denis Derome, qui se faisait appeler Derome le jeune. Il n'a trouvé, comme décoration, rien de plus à

faire que ses contemporains ou ses devanciers, mais on lui attribue une certaine composition de dentelle dans laquelle il avait placé un petit oiseau aux ailes déployées, et lorsqu'on rencontre une décoration de ce genre avec cette petite particularité, on n'hésite pas, à tort ou à raison, à attribuer à Derome ce qu'on appelle communément la dentelle à l'oiseau.

Pierre-Paul Dubuisson, relieur du roi, était aussi graveur et peintre de talent. Les reliures qu'on retrouve de lui sont délicatement traitées ; il s'adonna aussi à la confection des étrennes mignonnes et des petits almanachs pour lesquels il fit graver d'assez jolies plaques. En voici une dans l'ornementation de laquelle on voit les bustes de Louis XV et de Marie Leckzinska et qui est fort originale ; sur la garde intérieure, avant le texte, on trouve la gracieuse étiquette dont il se servait pour signer ses œuvres.

> *Doré par Dubuisson*
> *Rue S^t Jacques à Paris*

Pierre Vente était un relieur de second mérite, tout en ayant la charge de « relieur-doreur des livres des menus plaisirs de la chambre du Roy ». Il avait seul la fourniture de reliure des livres choraux liturgiques, de la musique de ballets et des comédies françaises et italiennes à l'usage de la cour, dont la plus grande partie se trouve encore actuellement à la bibliothèque de Versailles. Ce fut surtout un intrigant qui sut faire son chemin. Il était conseiller du roi, maire royal et perpétuel de la ville, faubourgs et banlieue de Villeneuve au Perche ! Qu'on dise donc après cela que notre reliure est un petit métier !

Les relieurs les plus connus, ayant exercé sous Louis XV, sont :

Le Tellier, relieur du roi qui demeurait rue des Amandiers.

Tester, successeur de Le Monnier, cité plus haut, qui, après avoir été le relieur du duc d'Orléans, fut celui de la République, puis de l'Empire, et encore du duc d'Orléans sous la Restauration. Comme on le voit, il a sauté et relié pour tous les régimes.

Jubert, le fin doreur, qui travailla pour Marie-Antoinette et qui eut une certaine vogue avec ses petits almanachs et étrennes

mignonnes.

Gaudreau, artisan de second ordre, avait cependant le titre de relieur de la reine Marie-Antoinette.

Mais un de ceux qu'il ne faut pas oublier, c'est Pierre Anguerrand, qui fut le seul praticien vraiment consciencieux de l'époque ; ses reliures, tout en étant généralement d'une grande simplicité, sont bien traitées dans toutes leurs parties ; elles sont d'autant plus à remarquer que si le XVIIIe siècle a créé un style de décoration gracieux et original, il n'a pas su maintenir à la même hauteur la bonne façon du fond du travail proprement dit.

Les dernières années du siècle sont la décadence du métier, car les reliures qui ont été exécutées sous la Révolution sont généralement très mal faites et ne méritent pas d'être citées ; ce sont de simples curiosités, plus ou moins rares à rencontrer et intéressantes à conserver à cause des motifs ou emblèmes révolutionnaires qui personnifiaient cette époque troublée de notre histoire.

Ici s'arrêtera l'étude de notre métier que j'ai entrepris de passer en revue dans ces petites conférences. Il ne m'était pas possible d'entrer bien à fond dans tous les sujets sans craindre de les rendre un peu arides pour le plus grand nombre ; du reste, ce n'a jamais été une histoire complète de la reliure que j'ai voulu faire, mais une causerie amusante dont il pourrait vous rester quelque chose. Je me suis attaché surtout à vous initier aux genres, à la manière dont chaque époque a compris et rendu notre métier, ainsi qu'aux divers styles qui en ont été le caractère propre. Il y a eu des hauts et bas, tantôt il est resté tel, tantôt aussi il s'est élevé à la hauteur d'un grand art.

Je désire que ces petits entretiens intimes vous aient intéressés, mon seul but a été de vous familiariser avec l'histoire de la reliure en vous amusant.

IV. — La reliure à l'époque de la Renaissance...

ISBN : 978-1542560306

www.ingramcontent.com/pod-product-compliance
Lightning Source LLC
Chambersburg PA
CBHW061448180526
45170CB00004B/1612